www.ingramcontent.com/pod-product-compliance
Lightning Source LLC
Chambersburg PA
CBHW041617180526
45159CB00002BC/902